U0123859

列女傳卷五

仇英寶前繪圖

一

陳嬰母

漢棠邑侯陳嬰之母也始嬰爲東陽令史居縣素信謹
長者秦二世之時東陽少年殺縣令相聚數千人欲立
長帥未有所用乃請陳嬰嬰謝不能遂強立之縣中從
之得二萬人欲立嬰爲王嬰母曰我爲子家婦聞先故
不甚貴今暴得大名不祥不如以兵有所屬事成猶得
封侯敗則易以亡可無爲人所指名也嬰從其言以兵
屬項梁梁以爲上柱國後項氏敗嬰歸漢以功封棠邑
侯君子曰嬰母知天命又能守先故之業流祚後世謀
慮深矣詩曰詒厥孫謀以燕翼子此之謂也

王陵母

漢丞相安國侯王陵之母也陵始為縣邑豪高祖微時兄事陵及高祖起沛陵亦聚黨數千以兵屬漢王項羽與漢為敵國得陵母置軍中陵使至則東鄉坐陵母欲以招陵陵母既而私送使者泣曰為老妾語陵善事漢王漢王長者無以老妾故懷二心言妾已死也乃伏劒而死以固勉陵項羽怒烹之陵志益感終與高祖定天下位至丞相封侯傳爵五世君子謂王陵母能棄身立義以成其子詩云我躬不閱遑恤我後終身之仁也陵母之仁及五世矣

列女傳卷五

五

雋不疑母

漢京兆尹雋不疑之母也仁而善敎不疑爲京兆尹行
縣錄囚徒還其母輒問所平反活幾何人卽不疑多所
平反母喜笑飲食言語異於他時或無所出母怒爲之
不食由是故不疑爲吏嚴而不殘君子謂不疑母能以
仁敎詩云昊天疾威敷于下土言天道好生疾威虐之
行于下土也

注 詩書其頌痛於囹圄含寃於狴犴者比比而是乃
　　律詩曰秦貴治獄之吏至漢而不衰刑餘周召法
　　雋不疑之爲京兆獨嚴而不殘也揆厥所由而得其

母之賢體天道之好生以貞寬恤之敎令京兆無寬
民雖人臣以執法爲公而稍從末減亦秋肅中春陽
也視彼鍛鍊周内羅織文致之更霄壤懸矣書曰與
其殺不辜寧失不經若果以深文乀公名以平而生
後患則吾未見刑名之徒有加於德化之上也已

楊夫人

楊夫人者漢丞相安平侯楊敞之妻也漢昭帝崩昌邑王賀即帝位淫亂大將軍霍光與車騎將軍張安世謀欲廢賀更立帝議已定使大司農田延年報敞敞驚懼不知所言汗出浹背徒唯唯而已延年出更衣夫人遽從東廂謂敞曰此國之大事今大將軍議已定使九卿來報君侯君侯不疾應與大將軍同心猶與無決先事誅矣延年從更衣還敞夫人與延年參語許諾奉大將軍教令遂共廢昌邑王立宣帝居月餘敞薨益封三千五百戶君子謂敞夫人可謂知事之機者矣詩云

辰彼碩女令德來教此之謂也

汪曰大將軍擅廢立主果有伊尹之志否乎雖
云天不授命淫亂其心若昌邑者誠不足爲民主脫
非然者吾備位宰相徒唯唯諾諾聽人之廢吾君而
不忍聽君之廢於人而不顧君亦安所賴若相亦
安所益於君楊夫人不內守梱參語外庭其所爲已
謀則善而所爲君謀則左也謂其知事之机良然謂
爲婦道所宜則愚不能知矣

嚴延年母

河南太守東海嚴延年之母也生五男皆有吏材至二千石東海號曰萬石嚴嫗延年為河南太守所在名為嚴能冬月傳屬縣囚論府下流血數里河南號曰屠伯其母常從東海來欲就延年臘到洛陽適見報囚母大驚便止都亭不肯入府延年出至都亭謁母母閉閣不見延年免冠頓首閣下母乃見之因責數延年曰幸備郡守專治千里不聞仁義教化有以全安愚民顧乘刑罰多刑殺人欲以致威豈為民父母之意哉延年服罪頓首謝因為御歸府舍母畢正臘已謂延年曰天道神明

人不可獨殺我不自意老當見壯子被刑戮也行矣去
汝東海掃除墓地耳遂去歸郡昆弟宗族復爲言之
後歲餘爲府丞所章結延年罪名十事下御史案驗遂
棄延年於市東海莫不稱母賢智君子謂嚴母仁智信
道詩云心之憂矣寧自全矣其嚴母之謂也
汪曰昔商君臨渭論囚而渭水盡赤卒有車裂
之報此嗜殺人之大鑑也嚴河南故能吏而刑殺太
過卒蒙屠伯之名其去公孫軏無幾耳嚴嫗已逆識
其必及於刑戮嚴拒而切責之其賢其智信足稱也
然嚴嫗所出五男皆秩至二千石雖以萬石爲世所
榮而未必其垂名以至于今反因責數一屠伯而休
聲益永世之當官而淫刑以逞者尚其鑒諸

列女傳卷五 十一

列女傳卷五

十二

秦羅敷

秦羅敷

漢秦羅敷邯鄲女子邑人千乘王仁妻也仁後為趙王家令羅敷出採桑于陌上趙王登臺見而悅焉置酒欲奪之羅敷善彈箏作陌上桑以自明其歌曰日出東南隅照我秦氏樓樓中有好女自名為羅敷羅敷喜蠶桑採桑城南隅青絲為籠係桂枝為籠鈎頭上倭墮髻耳中明月珠緗綺為下裙紫綺為上襦行者見羅敷下擔將髭鬚少年見羅敷脫帽著帩頭耕者忘其犁鋤者忘其鋤歸來相怨怒但坐觀羅敷其一使君從南來五馬立踟躕使君遣吏往問是誰家姝秦氏有好女自名為

羅敷羅敷年幾何二十尚不足十五頗有餘使君謝羅
敷寧可共載不羅敷前致辭使君一何愚使君自有婦
羅敷自有夫其三一東方千餘騎夫婿居上頭何用識夫
婿白馬從驪駒素絲繫馬尾黃金絡馬頭腰中鹿盧劍
可直千萬餘十五府小史二十朝大夫三十侍中郎四
十專城居為人潔白皙鬑鬑頗有鬚盈盈公府步冉冉
府中趨坐中數千人皆言夫婿殊君子謂羅敷有辭故
能完其節詩云窈窕淑女君子好逑言其從一而不貳
也非羅敷之謂乎

汪 曰貞女不假人以色而冶容則誨淫秦羅敷
登亦自恃其色思為可悅耳以一笑為人作春妍者
哉何形之歌樂而言若是旣已致人之悅又求免人
之污幸而趙王猶顧名義故得從容佈辭託箏明志
設遇強楚則秦樓好女專城羡婦其禱趙宮之牀第
不候其辭之畢矣此與韓憑妻傅始事略相同而終
逈異匪秦之節能高於何實趙王爲猶賢於楚也

列女傳卷五

十五

梁夫人嫕

梁夫人嫕者梁竦之女樊調之妻漢孝和皇帝之姨恭懷皇后之同產姊也初恭懷皇后以選入掖庭進御于孝章皇帝有寵生和帝立為太子竇后母養焉為和帝立竇后崩諸竇以罪惡誅放嫕從民間上書自訟陷梁氏時竦在本郡安定詔書收殺之家屬移九真後和帝立竇后驕恣欲專恣害外家乃誣梁氏喜相慶賀聞竇后崩諸竇以罪惡誅放嫕從民間上書自訟曰妾同產女弟貴人前克後宮蒙先帝厚恩得見龍乘皇天授命育生明聖託躰陛下為竇憲兄弟所譖訴破亡父竦寃死牢獄躰骨不掩老母孤弟遠徙萬里獨

妾脫身竄伏草野嘗恐殞命無由自達今遭陛下神聖
之德攬綱萬里憲兄弟奸惡伏誅海內晏然各得其所
妾幸蘇息拭目更視敢昧死自陳父旣湮沒不可復生
母垂年七十弟棠等遠在絕域不知死生願乞母弟還
本郡收葬骸骨妾聞文帝卽位薄氏蒙達宣帝紀統
史氏復興妾自悲旣有薄史之親獨不得蒙外戚餘恩
章疏上天子感悟使中常侍掖庭令雜訊問知事明審
引見嫕對上泣涕賞賜累億嫕旣素有節行又首建此
事上嘉寵之稱梁夫人擢嫕兄樊調爲郎中遷羽林郎
將恭懷后逡乃改殯於承光宮葬西陵追諡煉爲褒親
愍侯徵還母及弟棠等旣到皆封侯食邑五千戶君子
謂梁夫人以哀辭發家開悟時主榮父之魂還母萬里
爲家門開三國之祚使天子成母子之禮詩云世之不
顯厥猶翼翼思皇多士生此王國此之謂也

汪 曰婦人從夫而貴乃梁夫人反得以貴其夫
不寧惟是且令天子得其母已亦得榮其父還其
母而侯其諸第一建言而開三族之利盍可謂女中
之魁然者矣然亦值可言之時遇可言之事故能感
時悟主以克發家門竟之外戚覃恩而梁氏之權遂
蟠據而不可解亦且柰之何哉

列女傳卷五

十七

列女傳卷五
十八

王司徒妻

王良妻者東漢大司徒王良之夫人也王良故居東海會司徒史鮑恢到東海過候其家王良妻布裙曳柴自田中歸恢告曰我司徒史也欲見夫人良妻曰妾是也恢乃下拜歎息而還君子謂王良之妻旣貴而能勤旣富而能儉詩曰不素餐兮王良妻之謂也

汪曰昔臧文仲之妾織蒲孔子斥其不仁孟獻子不察雞豚畜牛羊曾子稱其知義公儀休爲魯相而拔園葵去織婦夫非以在上者不當與民爭利耶子不負薪力田農夫之利也地官卿掌邦教家溫而食厚

祿而其夫人猶然自比於田婦無亦以田家之樂諷
其夫之歸隱故不相從之官而其於自勞若是否則
夫不家食而妻汲汲於治生非其分矣豈曰能賢

珠崖二義

二義者珠崖令之後妻及前妻之女也女名初年十三
珠崖多珠繼母連大珠以爲繫臂及令死當送喪法內
珠入於關者死繼母棄其繫臂珠其子男年九歲好而
取之置之母鏡奩中皆莫之知遂奉喪歸至海關關候
士吏搜索得珠十枚於繼母鏡奩中吏曰嘻此値法無
可奈何誰當坐者初在左右顧心恐母云置鏡奩中乃
曰初當坐之吏曰其狀何如對曰君不幸夫人解繫臂
棄之初心惜之取而置夫人鏡奩中夫人不知也繼母
聞之遽疾行問初曰夫人所棄珠初復取之置夫人

奩中初當坐爹之母意亦以初爲實然憐之乃因謂吏曰
願且待幸無劾兒兒誠不知也此珠兒妾之繫臂也君不
幸妾解去之而置奩中迫奉喪道遠與弱小俱忽然忘
之妾當坐之初曰實初取之繼母又曰見但讓耳實
活初身夫人實不知也又因哭泣下交頸泣歎者盡
哀動傍人莫不爲酸鼻揮涕關吏執筆書劾不能就
妾取之因涕泣不能自禁女亦曰夫人哀初之孤欲彊
之妾當坐之初固曰實初取之繼母又曰讓耳實
寧坐之不忍加文且又相讓安知孰是遂棄珠而遣之
一字關候垂泣終日不能忍決乃曰母子有義如此吾
哭哀動傍人莫不爲酸鼻揮涕關吏執筆書劾不能就
既去後乃知男獨取之也君子謂二義慈孝論語曰父
爲子隱子爲父隱直在其中矣若繼母與假女推讓爭
死哀感傍人可謂直耳

《列女傳》卷五　　二十二

汪　曰愚閱珠崖二義傳讀未及竟而涕泣漣如
不能卒卷固知忠孝節義入人之易感人之深而垂
風之遠也女孝母慈爭先就義彼關候者稍有良心
能無感動有自圤反坐而不忍加誅焉者此雖婦人
女子之事而大有繫於風敎珠崖令惜逸其姓名而
其後妻亦不識爲何氏女云

列女傳卷五

二十三

趙苞母

漢靈帝時趙苞爲遼西太守使人迎其母道逢鮮卑軍鮮卑遂刼其母以攻遼西出以示苞號泣曰昔爲母子今爲王臣義不得顧私恩母遙謂曰人各有命何得相顧以廢忠義昔王陵母對使伏劍以固其志爾勉之苞進戰破之母遇害歸葬母訖謂鄉人曰食祿而避難非忠也殺母以全義非孝也遂嘔血死君子謂趙母不怯死以滅名禮曰事君不忠非孝也戰陳無勇非孝也趙母知孝道矣故能勉其子以成事君之忠戰陳之勇賢矣哉

汪曰義者宜也隨時隨事而制其宜也拘守膠執而不知變則為非義之義趙苞守臣全母以棄城不可全城而弃母尤不可必何如為宜哉愚謂鮮卑之來未必遽欲得城或質其母以要利耳可啗以利固不至於失城如其必欲得城而後已則權以城守之寄託之偏裨吾解印綬而歸吾無城之可要彼何為空質一就木之老婦盖有母而有吾身母於吾則千金不易於彼則蟬翼猶輕彼雖戎貊寧復哺五戶請乎不曲為計徒以公義不顧私親遂致母罹鋒刄雖殿血下從奚贖哉以苞視王安國侯則賢惜矣其不講於精義之學也

列女傳卷五

二十五

列女傳卷五

姜詩妻

東漢姜詩字仕遊廣漢人事母至孝妻龐氏事姑尤謹姑好飲江水水去夫家七里妻常雞鳴泝流而汲後值風濤不能得還母渴詩責而遣之妻乃寄止鄰舍晝夜紡績市珍羞使鄰母以意目遺其姑如是者久之姑怪而問鄰母鄰母具對姑慙感呼還其後舍側湧泉君子謂爲誠孝所感孝經云孝弟之至通於神明此之謂也

列女傳卷五

二十八

徐庶母

漢末謀士徐庶之母也賢而有智先主奔新野曹操遣將攻之徐庶時更姓名單福為先主畫策以火攻大破曹軍操廉知庶計以致其母逼令為書招庶母不從母能書操因拘母陰使人習其書詐為庶母寫書遺庶弗知其詐也見書大哭遂辭先主歸曹先主亦謂其有母命弗強留也比至謂母怒其墮操討而奔順即逆切責庶潛入臥內引繩自經死庶痛恨勺水不入口後庶雖終於魏終身不為設一謀君子謂徐庶母威惕不為利誘傳曰教子義方弗納于邪此之謂也

列女傳卷五

京師節女

京師節女者長安大昌里人之妻也其夫有仇人欲報其夫而無道徑聞其妻之仁孝有義乃刦其妻之父使要其女為中讁父呼其女告之女計念不聽之則殺父不孝聽之則殺夫不義不孝不義雖生不可以行於世欲以身當之乃且許諾曰旦日在樓上新沐東首臥則是矣妾請開戶牖待之還其家乃告其夫使臥他所因自沐居樓上東首開戶牖而臥夜半仇家果至斷頭持去明而視之乃其妻之頭也仇人哀痛之以為有義遂釋不殺其夫君子謂節女仁孝厚於恩義也夫重仁義

輕死亡行之高者也論語曰君子殺身以成仁無求生以害仁此之謂也

列女傳卷五

列女傳卷五

三十三

東海孝婦

漢東海郡有孝婦少寡無子養姑甚謹姑欲嫁之終不肯姑謂鄰人曰孝婦事我勤苦哀其無子守寡我老久累丁壯奈何其後姑自縊死姑女告婦殺我母吏捕孝婦孝婦辭不殺姑吏榜治自誣服其獄上府時于定國之父曰于公者為縣獄吏決曹掾白言此婦養姑十餘年以孝聞必不殺也太守不聽于公爭之不能得乃抱其具獄哭於府中因辭去太守竟論殺孝婦郡中枯旱三年後太守至詢其故于公言孝婦不當死前太守強斷之咎其在此乎于是太守殺牛自祭孝婦塚因表其

墓天立大雨歲熟後于公之子于定國爲廷尉官至丞相封西平侯君子哀孝婦以誠孝蒙難不能自脫孟子曰莫非命也順受其正此之謂也

汪曰洪範列庶徵以僭則有恒暘之應刑罰政之大者尤不容有僭差也孝婦論死僭孰甚焉郡中枯旱厭應妙矣短以致祭表墓而大雨隨降其感通之速不亳髮爽訐言庶徵之不足信乎于公爭其寃於先而雪其寃於後既司契而高大其門彼前太守不識爲誰濫刑若是卒未聞其有果報也可恨哉

列女傳卷五

三十五

郃陽友娣

友娣者郃陽邑任延壽之妻也字季兒有三子季兒兄季宗與延壽爭葵父事延壽與其友田建陰殺季宗獨坐死延壽會赦乃以告季兒季兒曰譆獨今乃語我乎遂振衣欲去問曰所與共殺吾兄者為誰延壽曰田建田建已死獨我當坐之汝殺我而已季兒曰殺夫不義事兄之讎亦不義延壽曰吾不敢留汝願以車馬及家中財物盡以送汝聽汝所之季兒曰吾當安之兄死而讎不報與子同枕席而使殺吾兄之人內不能和夫家又縱兄之讎何面目以生而戴天履地乎延壽慚而去不

敢見季兒乃告其大女曰汝父殺吾兄義不可以留又終不復嫁矣吾去汝而死善視汝兩弟遂以經而死焉弒王讓聞之大其義令縣復其三子而表其墓君子謂友娣善復兄仇詩曰不僭不賊鮮不為則季兒可以為則矣

汪曰事關夫婦兄弟之間信有難處焉者吾謂友娣之事當以吳季子為法吳以札為賢兄弟同欲立之約以次傳國於札及夷昧卒則國宜之季子者也札聘未還而王僚自立則已為札之君矣闔閭弒是也刺僚而致國於季子季子不受曰爾殺吾君受爾國是吾與爾為篡也爾殺而兄吾又殺爾是父子兄弟相殺無已時也去之延陵終身不入吳國此賢者之所處也當季宗延壽爭葬時友娣宜極力調停使不至相賊殺及田建坐死而延壽遇赦友娣不忍以兄之故致夫之死不能以夫之故事兄又不嫁車馬財物夫所云盡以遺吾為友娣計有去而已者則盡以給兄之後人而已紡績自給可以無死友娣死延壽益無可顧恩者耳何言善復兄讐

列女傳卷五

三十八

梁節姑姊

梁節姑姊者梁之婦人也因失火兄子與其已子在內中欲取兄子輒得其子獨不得兄子火盛不得復入婦人將自趣火其友止之曰子本欲取兄子之子惶忽中誤得爾子中心謂何何至自赴火婦人曰梁國豈可戶告人曉也被不義之名何面目以見兄第國人哉吾欲復投吾子為失母之恩吾勢不可以生遂赴火而死君子謂節姑姊潔而不污詩曰彼其之子舍命不渝此之謂也

頌曰孟子有言可以死可以無死死傷勇故可

以死則死輕於鴻毛而苟可無死則死重於泰山所
貴析義之精而善處死耳節姑姊之死為殉君乎為
殉親乎為殉夫乎愚不知此死何名者也兄子之死
已無如之何矣奈何復以死益之所謂從井救人失
之於愚視會義姑姊事懸殊矣可同日而論乎愚謂
其析義未精故蹈仁而死

梁寡高行

高行者梁之寡婦也其為人榮於色而美於行夫死早寡不嫁梁貴人多爭欲娶之者不能得梁王聞之使相聘焉高行曰妾夫不幸早死先狗馬填溝壑妾守養其幼孤曾不得專意貴人多求妾者幸而得免今王又重之妾聞婦人之義一往而不改以全貞信之節念忘死之妾聞婦人之義一往而不改以全貞信之節念忘死而趍生是不信也貴而忘賤是不貞也棄義而從利無以為人乃援鏡持刀以割其鼻曰妾已刑矣所以不死者不忍幼弱之重孤也王之求妾者以其色也今刑餘之人殆可釋矣於是相以報王王大其義高其行乃復其

身尊其號曰高行君子謂高行節禮專精詩云謂予不
信有如皎日此之謂也

頌曰嘗三復陶嬰黃鵠之歌未始不哀其志嘉
其守而表為婦孺之高行也乃今於梁而復見之梁
之寡婦守節不奪其拒梁貴人之求也猶可言也至
以天子之寵弟而有伉儷之請不以貴介而易生
平惟其不然操守益堅自劓以絕其聘所為卒致梁
王之褒稱也斯行之高於陶有光矣

陸續母

漢明帝十四年楚王英以謀反連及太守尹興、陸續為尹興掾逮拷僚受五毒肌肉消爛終無異詞母自洛陽來作食饋續續見拷詞色未嘗變而對食悲泣不自勝治獄吏問其故續曰母來不得見故悲耳使者大怒以為獄門吏卒通傳不然何以知之續曰母切肉未嘗不方斷慈以寸為度是以知之使者數其實陰嘉之以狀聞乃赦續等還鄉里君子謂陸母貴美而心存於正論語云割不正不食陸母暗合乎此矣

汪 曰尹興之被逮也不若穆生之見幾也無足

論也陸續任橡不能承受五毒
略無異辭以忠於興則何益矣陸母切肉管方雖云
質美實有得於周太任妊子之教之一端云此而遽
教則其他事必不越禮母正則其子必不邪義方有
教於茲驗之其得教還鄉不為俸也

列女傳卷五

四十四

徐淑

秦嘉字士會隴西人也為郡掾其妻徐淑以疾還家不獲面別嘉作詩贈別淑答之其末云憾無兮羽翼高飛今相追長吟兮永嘆淚下兮沾衣後嘉又寄鏡釵香琴四事因與淑書曰明鏡可以鑑形寶釵可以耀首芳香可以馥身素琴可以娛耳淑答書云旣惠令音兼賜諸物厚顧殷勤出于非望鏡有文采之麗釵有殊異之觀芳香旣珎素琴益好惠異物于鄙陋割所珍以相賜非豐厚之恩孰肯若斯覽鏡執釵情想髣髴操琴詠詩心成結勑以芳香馥身喻以明鏡覽形此言過矣未獲

我心也昔詩人有飛蓬之感斑婕妤有誰榮之嘆素琴之作當須君歸明鏡之鑒當待君還未奉光儀則寶釵不列也未侍帷帳則芳香不發也君子謂徐淑之才世所希見詩云豈不爾思室是遠而淑與嘉之謂也

汪曰徐淑稱才婦而不免以情欲之感介乎容儀以宴私之意形乎動靜其視班婕妤之詩賦猶隔一塵也視曹大家之著述猶退三舍也無關風教徒長淫心若可開文姬道韞之先而不自知其落德耀少君之後矣君子獨取其才然才得於天詎可感奮而能也

龐母趙娥

漢酒泉郡趙氏女名娥龐涓母也父為同縣人所殺兄弟三人皆以疾故警乃喜而自賀以為莫已報也娥陰懷感憤乃潛備刀兵常帷車以候警家十餘年不能得後遇于都亭刺殺之因自詣縣縣長尹嘉義之解印綬欲與俱逃娥不肯去曰怨塞身死妾之明分詣罪治獄君之常理何敢苟生以枉公法後遇赦得免州郡表其間太常張奐嘉嘆以束帛禮之君子謂趙娥不忘父警不屈公法詩曰無言不讎無德不報趙娥之謂也

列女傳卷六

一 仇英實甫繪圖

鮑宣妻

鮑宣妻桓氏字少君宣嘗就少君父學父奇其清苦故以女妻之裝送資賄甚盛宣不悅謂妻曰少君生富驕習美飾而吾實貧賤不敢當禮妻曰大人以先生脩德守約故使妾侍執巾櫛既奉承君子唯命是從宣笑曰能如是是吾志也妻乃悉歸侍御服飾更著短布裳與宣共挽鹿車歸鄉里拜姑禮畢提甕出汲脩行婦道鄉邦稱之

汪曰此當與孟德曜傳並垂以為梱模閨範然皆事安其常勢值其順所遇之幸者也夫和妻柔夫

唱妻隨足以相樂即不願有他奇節炫當年爍來禩而婦順已彰盖能即境練心自能以心攝境遇疾風而知勁草固不若相忘於春風和氣中之爲愈矣宜後以明經通顯亦賴妻之助云

吳許升妻

吳許升妻者呂氏之女也字榮升少為博徒不理操行榮嘗躬勤家業以奉養其姑數勸升修學每有不善報榮輒進規榮父積怨疾升乃呼榮欲改嫁之榮歎曰之所遭義無離貳終不肯歸升感激自厲乃尋師遠學遂以成名尋被本州辟命行至壽春道為盜所殺刺史尹耀捕盜得之榮迎喪於路聞而詣州請甘心讎人耀聽之榮乃手斷其頭以祭升靈後郡遭寇賊賊欲犯之榮踰垣走賊援刀追之賊曰從我則生不從我則死榮曰義不以身受辱寇虜也遂殺之是日疾風暴雨雷電

悔寅賊惶懼叩頭謝罪乃瘞葬之

汪曰呂榮克盡婦道而知義安命尤非尋常可
幾然而命實恨之人固無如命何也夫之始既不
學務學成名而遽死於盜不信命之終窮哉夫雖甫
報而已又遇凶一念精誠能致風雷之變而牽不能
庇其身豈非命哉愚謂呂榮於夫之博不請去而規
之就學改嫁之而不從賢於齊之命婦許升激厲向
學本以成名不在晏御下也令天假之年所就宜不
止是矣

劉長卿妻

沛劉長卿之妻，同郡桓鸞之女也。生一男，五歲而長卿卒。妻防遠嫌疑，不肯歸寧。兒年十五，又天殁。妻慮不免，乃豫刑其耳以自誓。宗婦相與憐之，共謂曰：若家殊無他意，假令有之，猶可因姑姊妹以表其誠，何貴義輕身之甚哉。對曰：昔我先君五更，學爲儒宗，尊爲帝師。五更以來，歷代不替，男以忠孝顯，女以貞順稱。詩云：無忝爾祖，聿修厥德。是以豫自刑剪，以明我情。沛相王吉上奏，高行顯其門閭，號曰行義桓嫠。縣邑有祀必膳焉。

汪曰：更以更事稱天子，視學必遂養老，故設三

老五更羣老之席樂記稱祀三老五更於太學是武王所以教諸侯之弟者自漢明章而始見其文非創置於明章也王吉在宣帝時上疏言得失上以其言迂闊謝病歸琅琊此云沛相登其延生而復降秩至此抑別有王吉未可知也班嗣嘗遺書桓譚謂其繁名家之韁鎖伏周孔之軌躅而桓榮方自誇功於稽古少君出桓氏以貞順稱而鮑宣嘗就少君父學則桓氏歷世列於五更男忠孝而女貞順桓娶欲無忝祖德者或非誣也一娶行義有號崇焉有祀臘焉嗚呼榮矣

列女傳卷六

七

齊太倉女

齊太倉女者漢太倉令淳于公之少女也名緹縈淳于公無男有女五人孝文皇帝時淳于公有罪當刑是時肉刑尚在詔獄繫長安當行會逮公罵其女曰生子不生男緩急非有益緹縈自悲泣而隨其父至長安上書曰妾父為吏齊中皆稱廉平今坐法當刑妾傷夫死者不可復生刑者不可復屬雖欲改過自新其道無由也妾願入身為官婢以贖父罪使得自新其意乃下詔曰蓋聞有虞之時畫衣冠異章服以為戮其意乃下詔曰蓋聞有虞之時畫衣冠異章服以為戮而民不犯何其至治也今法有肉刑五而姦不止其咎

安在非朕德薄而教之不明歟吾甚自媿夫訓道不純
而愚民陷焉詩云愷悌君子民之父母今人有過教未
施而刑已加焉或欲改行為善而其道母繇朕甚憐之
夫刑至斷支體刻肌膚終身不息何其痛而不德也
豈稱為民父母之意哉其除肉刑自是之後鑿顚者髡
抽脅者笞刖足者鉗淳于公遂得免焉君子謂緹縈一
言發聖主之意可謂得事之宜矣詩云辭之懌矣民之
莫矣此之謂也

汪

齊景公時有傷槐女趙簡子時有津吏女皆出身以
汪 曰女及曰平閨門之內桐以外弗敢與聞而
救父古今艷稱以謂奇男子莫之及也乃茲於漢得
一淳于緹縈焉緹縈不獨免其父竝免肉刑舉當年
之天下而受其賜則亦其遇漢文帝之仁也在他人
不能得之於男子者而淳于公獨能得之於少女諸
姊固有靦顏吾且為世之男愧之矣

列女傳卷六

十

李文姬

東漢李固以梁冀肆惡知不免遣子基茲燮歸鄉里燮年十三姊文姬為同郡趙伯英妻密謀匿託言還京師人不之覺有頃難作州郡收基茲皆死獄中文姬乃告其父門人王成曰君執義先公有古人之節今委君以六尺之孤李氏存滅其在君矣成保全之將燮乘江東下入徐州界變姓名為酒家傭而成賣卜於市各為異人陰相往來積十餘年梁冀誅乃還鄉里追行喪服姊弟相見悲感旁人桓帝詔求固後得燮為君謂文姬能全父後有丈夫風列女詩云我躬不閱皇恤我後

李文姬能恤父後矣

汪曰程嬰全趙氏孤卒以興趙君子義之梁黃以豺狼當道其吞噬善類有甚於屠岍賈者文姬忠於父保李氏孤弟而託之王成識所託矣故卒興於時前與程嬰同功可謂孝義兩盡者也王成受託而忠其事信有古人之節哉憶梁氏之盛極矣梁氏之惡亦極矣乃至他日京市積梁族之屍天府滿梁家之貨向之傷人者適返其身天道好還可為積惡之一大鑑也梁嫗有知目不得瞑矣

順陽楊香

漢楊香順陽南鄉縣楊豐女也隨父田間穫粟豐為虎所曳香年十四手無寸刃乃搤虎頸虎亦靡牙而逝豐因得免太守平昌孟肇之賜資穀旌其門閭焉君子謂楊香盡孝而不怯死易曰履虎尾不咥人此之謂也

汪

曰虎雖戾蟲人雖卑餌能以誠孝感通則天地鬼神默有以相之虎之與人異類而楊香一女子搤虎以全其父蓋當是時惟知有父不知有虎故以石視虎而奮不顧身免父於難不然彼非有伏虎之能狥虎之法不談虎而色變則見虎

而股慄耳故為八而搏虎則為馮婦為父而搹虎則為楊香徒搏何傷雖死無悔也

列女傳卷六

十四

叔先雄

漢叔先泥和犍為人順帝永建初泥和為縣功曹縣長遣其拜謁太守乘舡墮水死屍不可得其女雄晝夜號泣欲自沉所生一男一女俱幼各作一囊盛珠繫兒數為永訣之詞言欲赴水求其父家人防之百餘日稍懈雄乘小舡於父溺處慟哭遂自投水是夕雄弟賢夢雄來告曰後六日當與父屍同出至期候之果與父屍相持浮于江上郡縣表言為雄立碑圖其像焉君子謂叔先雄篤於愛父故有誠孝之感書云至誠感神此之謂也

汪曰婦有三從在家從父出嫁從夫夫死從子叔先雄已嫁矣嫁則此身為夫有矣安得以從夫之身而復從父之死不忍於父獨忍於夫乎獨忍於男女乎父有子何不如之以身求父而岂求多於出適之女惟其痛父之切故不暇顧其身必欲父屍之得而後已彼叔先賢者身為父後乃聽父屍之得與不得於其女兄幽明之間愧此良姊矣獨謂泥和水死已百餘日能保不為魚鱉食乎又六日而猶得與雄屍同出則或其孝感所致未可知也

孝女曹娥

漢桓帝時有女曹娥父能爲巫于漢安三年五月五日泝濤迎神于江溺死娥年十四沿江號哭晝夜不絕聲旬有七日遂投江而死數日抱父屍出縣令度尚憐而葵之耶鄲子作記蔡邕識之曰黃絹幼婦外孫虀臼楊修解之謂爲絶妙好辭是也詩云父兮生我曹娥爲生我者而捐其生雖死無憾矣

列女傳卷六

王經母

三國魏司馬昭弒其主髦于南闕下收尚書王經及其家屬付獄經謝其母母笑曰人誰不死正恐不得其所以此幷命何憾之有及就誅故吏向雄哭之哀動一市君子謂王經母成子之名而不惜子之死論語云無求生以害仁有殺身以成仁王母之教其子幾矣

列女傳卷六

二十

燕段后

晉時燕王慕容垂先段后生子令寶後段后生子朗鑒諸姬子亦多賢寶初為太子時有美稱已而怠荒中外失望後段后語垂曰今國步多艱太子非濟世之才也遼西高陽陛下賢子宜擇一人付以大業趙王姦詐彊愎必為國患垂曰汝欲使我為晉獻公乎段氏泣而退告其妹范陽王妃曰太子不才天下所知主上乃以吾為驪姬何其苦哉太子必襲社稷范陽王有非常器度若燕祚未盡其在王乎寶立使段氏自裁段氏目不逼殺其母兄能守先業平吾豈愛死但念國亡不久耳

遂自殺果如所言君子謂段氏信而見疑忠而爲僇大
學云人莫知其子之惡此之謂也

列女傳卷六

涼楊后

晉安帝時涼呂超弒其君纂而立其兄隆為天王纂后楊氏將出宮超恐挾其珍寶命索之后曰爾兄弟不義手足相屠我且夕死人安用寶為超又問玉璽何在后曰已毀之矣后有美色超將納之謂其父楊桓曰后若自殺禍及卿宗桓以告后后曰大人賣女與氐以圖富貴一之謂甚其可再乎遂自殺桓奔河西君子謂楊氏能全其節論語云雖之夷狄不可棄也其楊氏之節能乎

列女傳卷六

二十四

張夫人

秦王符堅決意伐晉群臣諫不聽所幸張夫人諫曰天地之生萬物聖王之治天下皆因其自然而順之故無不成黃帝服牛乘馬因其性也禹濬九川障九澤因其勢也后稷播殖百穀因其時也湯武率天下而攻桀紂因其心也今朝廷皆言晉不可伐陛下獨決意行之妾不知何所因也自秋冬以來雞夜鳴犬哀嗥廄馬多驚武庫兵器自動皆非出師之祥也堅曰軍旅之事非婦人所當預遂大舉伐晉為謝玄所敗僅以單騎走免謂張夫人曰吾今復何面目治天下乎潛然流涕其後

姚萇幽堅于別室遣人縊殺之張夫人亦自殺君子謂張夫人以忠諫而不從太甲云自作孽不可活此之謂也

列女傳卷六

二六

劉琨母

晉劉琨素奢豪喜聲色徐閏以音律得幸驕恣干政護軍令狐盛數以為言琨收盛殺之琨母曰汝不能馭豪傑以恢遠略而專除勝已禍必及我盛子泥奔漢具言虛寔漢主聰遣將冠幷州以泥為鄉導琨聞之奔出收兵于常山漢將乘虛襲晉陽琨還救不及師數十騎奔常山父母見殺君子謂劉琨母能有先見詩云得人者興失人者崩劉琨失人故卒如母言也

列女傳卷六

二八

陶侃母

陶侃母湛氏豫章新淦人也初侃父丹娉為妾生侃而陶氏貧賤湛氏每紡績資給之使交結勝己侃少為潯陽縣吏嘗監魚梁以一坩鮓遺母湛氏封鮓及書責侃曰爾為吏以官物遺我非唯不能益吾乃以增吾憂矣鄱陽孝廉范逵寓宿於侃時大雪湛氏乃撤所卧薪薦自剉給其馬又密截髮賣與鄰人供肴饌逵聞之歎息曰非此母不生此子後逵薦侃竟以功名顯

注 湛氏封鮓責子截髮欵賓可謂能母矣晉室諸臣率以富貴風流相矜尚波之所蕩曷覩津涯

陶士行獨以勤勵爲中流之砥柱運甓習勞惜陰儆
惰庭無酒器江有樓艣而州之都督奠江左於覆盂
生有盆而死有聞微母氏之教宜不及此矣

朱序母

晉時秦王苻堅遣兵攻襄陽梁州刺史朱序固守中城秦兵攻中城初序母韓氏聞秦兵將至自登城履行西北隅以為不固帥百餘婢及城中女丁築斜城於其內及秦兵至西北隅果潰移守新城襄陽人謂之夫人城君子謂韓夫人為女中丈夫孟子云築斯城也與民守之此之謂也

注　目韓夫人效死拒秦親視堅瑕而備其不固借不為男兒為男兒必能干城奏膚而謝劉遯烈矣秦掃境而臨晉匪天意有在則襄陽孤城累卵而破

也鏜爷詎能當車乎序也不得於城守而得於陣後之一呼凱旋論功猶當以序為最

列女傳卷六

三十二

梁緯妻

梁緯妻辛氏隴西狄道人也緯爲散騎常侍西都陷沒爲劉曜所害辛氏有殊色曜將妻之辛氏據地大哭仰謂曜曰妾聞烈女不再醮妾夫已死理無獨全且婦人再辱明公亦安用哉乞即就死下事舅姑遂號哭不止曜曰貞女也任之乃自縊而死曜以禮葬之

列女傳卷六

三十四

虞潭母

虞潭母孫氏吳郡富春人孫權族孫女也初適潭父忠恭順貞和甚有婦德及忠亡遺孤煢爾孫氏雖少誓不改節躬自撫養勛勞備至性聰敏識鑒過人潭始自幼童便訓以忠義故得聲望克洽為朝廷所稱永嘉末潭為南康太守值杜弢搆逆率衆討之孫氏勉潭以必死之義俱傾其資產以饋戰士潭遂克捷蘇峻作亂潭時守吳興又假節征峻孫氏戒之曰吾聞忠臣出孝子之門汝當捨生勿以我老為慮也仍盡發其家僮令隨潭助戰貿其所服環珮以為軍資于時會稽內史王舒遣

子允之為督護孫氏又謂潭令以子楚為督護與允之
合勢其憂國之誠如此拜武昌侯太夫人加金章紫綬
潭立養堂於家王導以下皆就拜謁咸和末卒年九十
五成帝遣使吊祭諡曰定夫人

列女傳卷六

列女傳卷六

三十七

夏侯令女

晉曹爽從弟文叔妻譙郡夏侯文寧之女名令女文叔早死服闋自以其年少無子恐家必嫁已乃斷髮為信其後家果欲嫁之令女聞即以刀截兩耳居止常依爽及爽被誅曹氏盡死令女叔父上書與曹氏絕婚強迎令女歸時文寧為梁相憐其少執義又曹氏無遺類冀其意阻乃微使人諷之令女歎且泣祥許之家以為信防之少懈令女竊入室以刀斷鼻蒙被而臥其母呼與語不應發被視之血流滿床席視者莫不酸鼻或謂之曰人生在世如輕塵棲弱草耳何苦乃爾且夫家夷滅

已盡守此欲誰為哉今女曰聞仁者不以盛衰改節義
者不以存亡易心曹氏全盛之時尚欲保終況今衰亡
何忍棄之禽獸之行吾豈為乎

汪 曰操父本夏侯氏子乞養於曹當曹氏之盛
也而文寧輒與之昏及曹氏之衰也遂又上書與絕
昏不亦禽獸之心乎令女弗為而文寧為之亦足羞
也令女之節金石謝堅自劓自聵者詎不矜憐乃
晉室竟不聞有褒賞之命其奚以風臣民豈猶疾其
執節於曹而暴國惡乎滅人之宗必欲使無噍類慘
極矣天生司馬以報曹乃司馬之子孫詎能永世不

食其報也

列女傳卷六

三十九

列女傳六卷終